席慕蓉

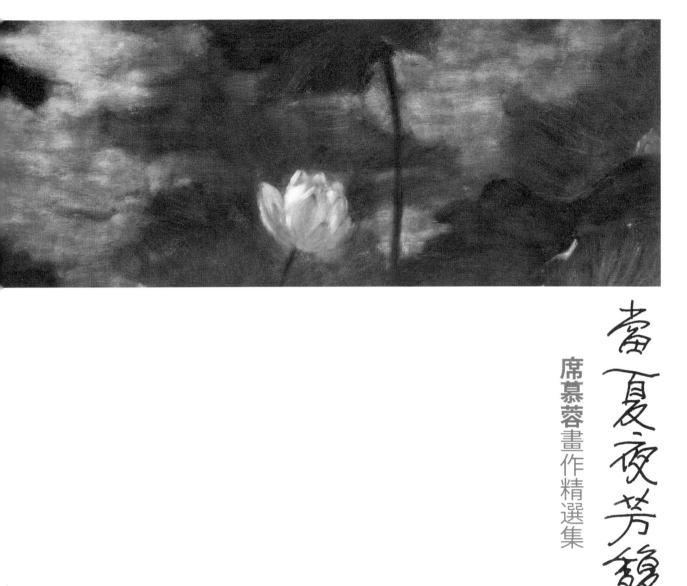

當夏夜芳馥

席慕蓉畫作精選集

請柬

我們去看煙火好嗎？
去　去看那
繁花之中如何再生繁花
夢境之上如何再現夢境

讓我們並肩走過荒涼的河岸仰望夜空
生命的狂喜與刺痛
都在這頃刻

宛如煙火

〈請柬〉
　　　　──給讀詩的人
　　　　　1989.5.22

請在每一朵曇花之前駐足
為那芳香暗湧
依依遠去的夜晚留步

他們說生命就是周而復始

可是曇花不是　流水不是
少年在每一分秒的綻放與流動中
也從來不是

〈少年〉1986‧4‧24

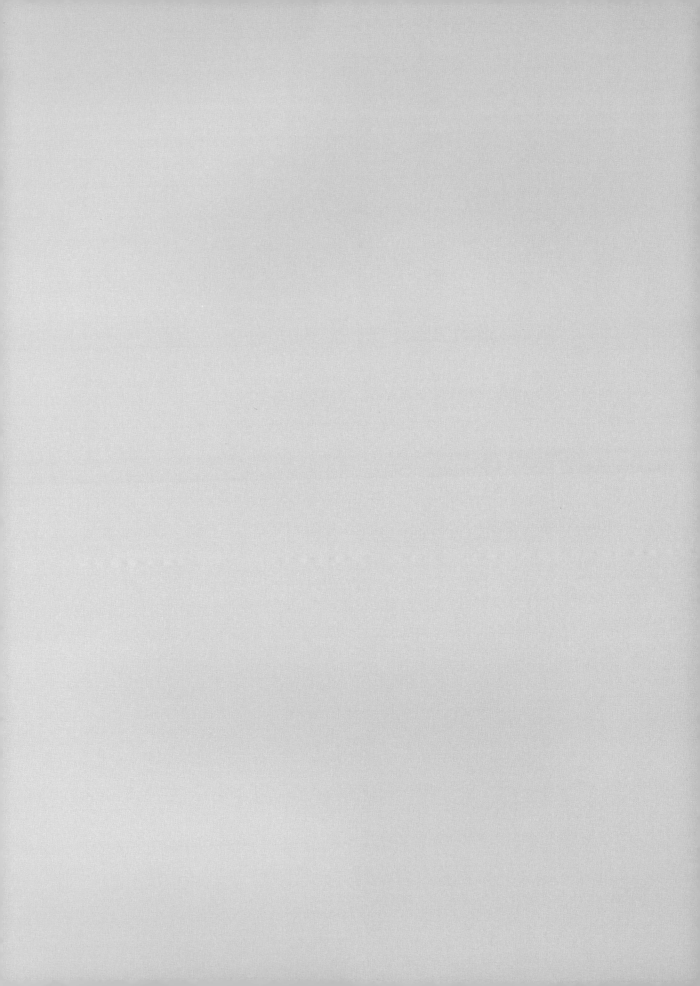

詩的價值

若你忽然問我
為什麼要寫詩
為什麼　不去做些
別的有用的事

那麼　我也不知道
該怎樣回答
我如金匠　日夜捶擊敲打
只為把痛苦延展成
薄如蟬翼的金飾

不知道這樣努力地
把憂傷的來源轉化成
光澤細柔的詞句
是不是　也有一種
美麗的價值

——1980・1・29

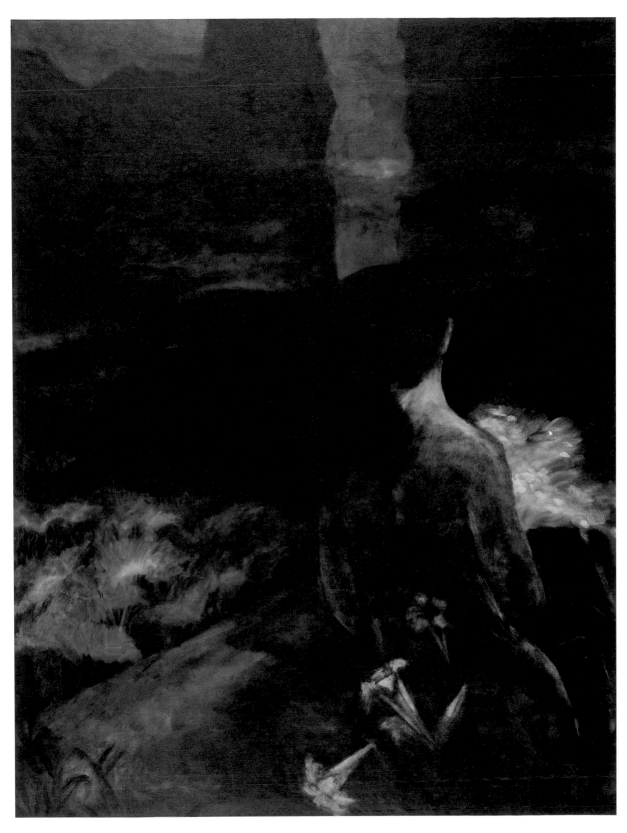

山月　油畫　89.4×130.3 cm　1965

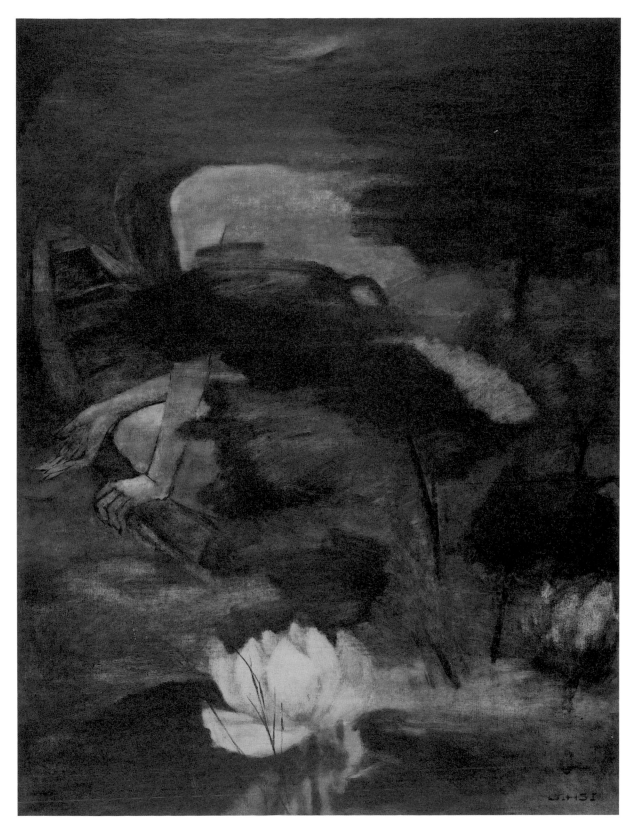

夜荷　油畫　89.4×130.3 cm　1965

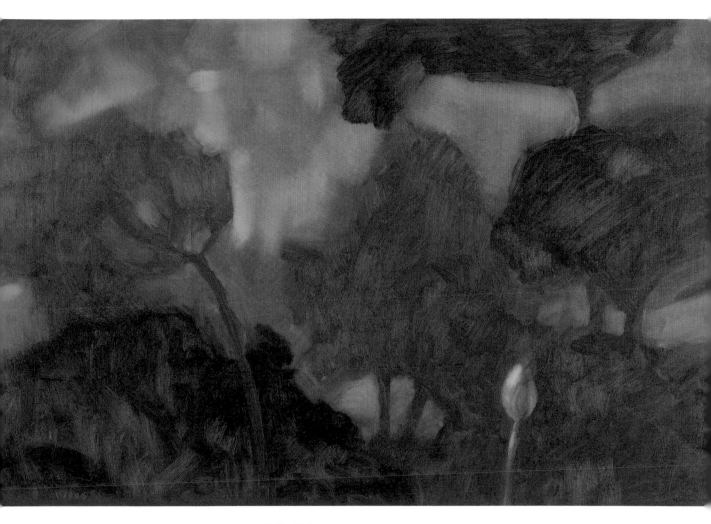

秋荷　油畫　100.0×72.7 cm　1986

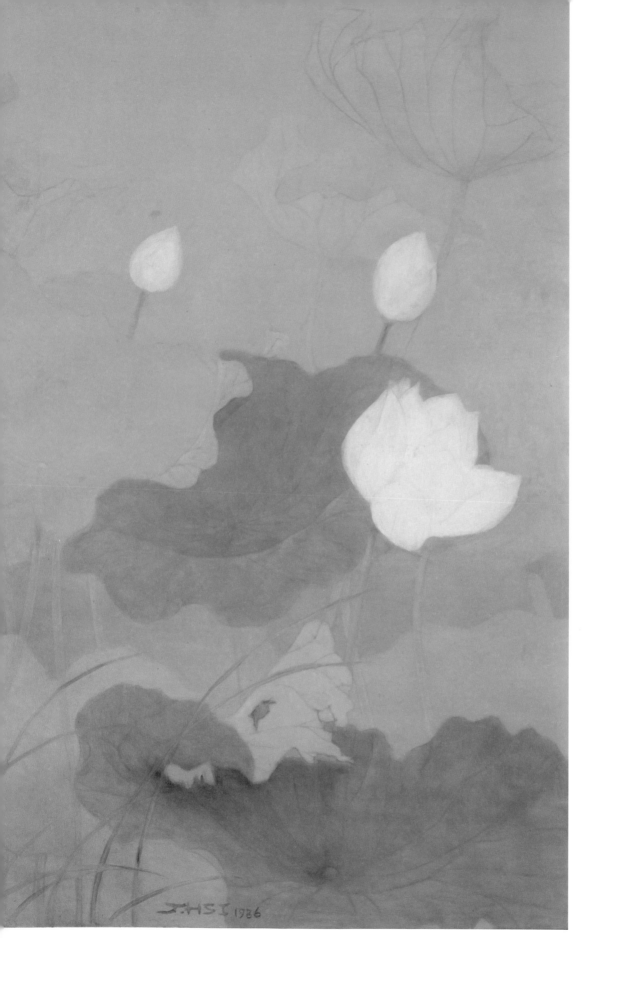

青春 之一

所有的結局都已寫好
所有的淚水也都已啟程
卻忽然忘了是怎麼樣的一個開始
在那個古老的不再回來的夏日

無論我如何地去追索
年輕的你只如雲影掠過
而你微笑的面容極淺極淡
逐漸隱沒在日落後的群嵐

遂翻開那發黃的扉頁
命運將它裝訂得極為拙劣
含著淚　我一讀再讀
卻不得不承認
青春是一本太倉促的書

——1979．6

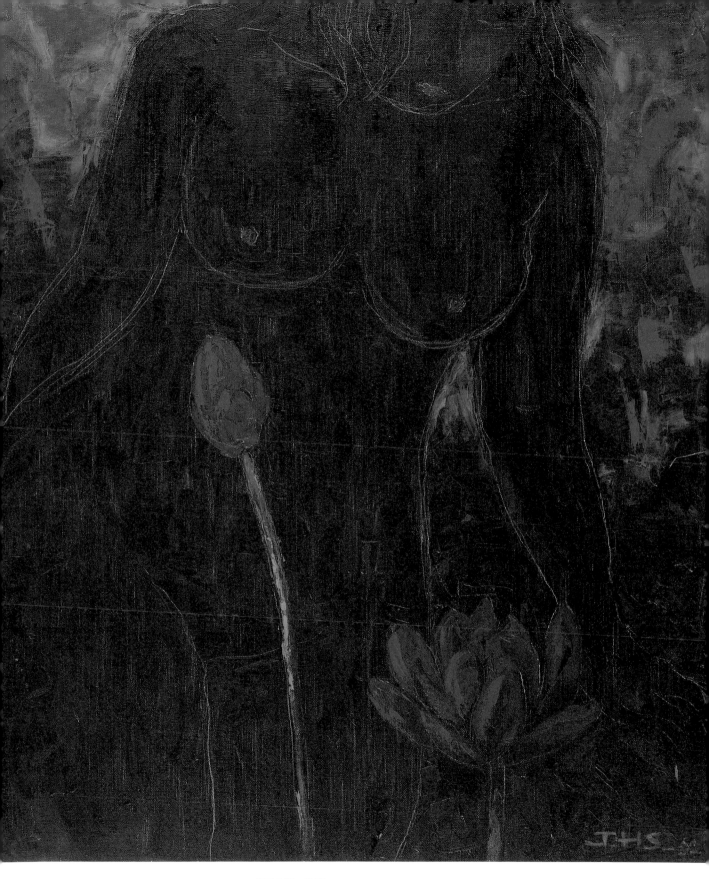

花與人體　油畫　60.6×72.7 cm　1992

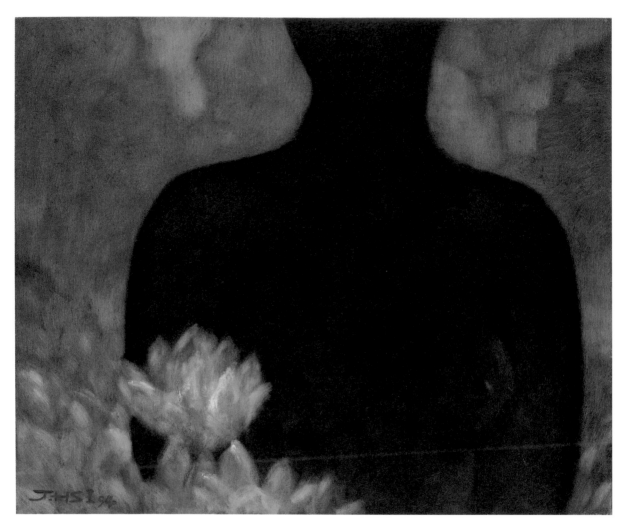

暮色　油畫　72.7×60.6 cm　1994

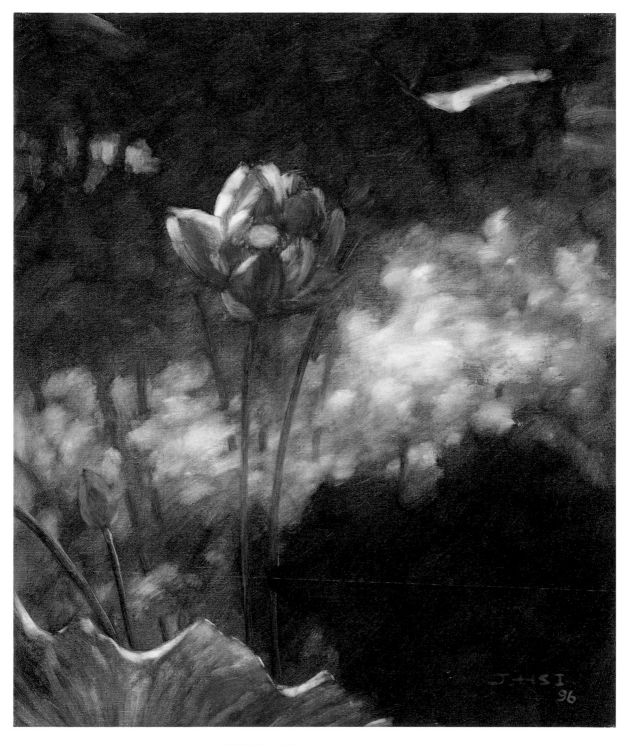

芙蓉初發　油畫　60.6×72.7cm　1996

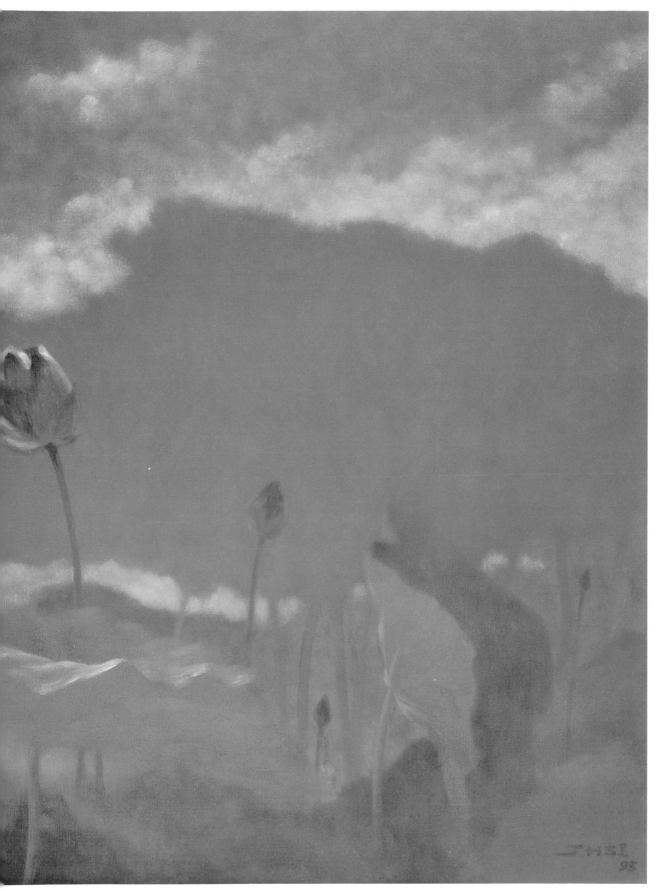

滄桑之後

滄桑之後　也許會有這樣的回顧
當你獨自行走在人生的中途

一切波濤都已被引進呆滯的河道
山林變易　星光逐漸熄滅
只留下完全黑暗的天空
而我也被變造成
與起始向你飛奔而來的那一個生命
全然不同

你流淚恍然於時日的遞減　恍然於
無論怎樣天真狂野的心
也終於會在韁繩之間裂成碎片

滄桑之後　也許會有這樣的回顧
請別再去追溯是誰先開始向命運屈服
我只求你　在那一刻裡靜靜站立
在黑暗中把我重新想起

想我曾經怎樣狂喜地向你飛奔而來
帶著我所有的盼望所有的依賴　還有那
生命中最早最早飽滿如小白馬般的快樂
還有那失落了的山巒與草原　那一夜
桐花初放　繁星滿天

——1986 · 1 · 12

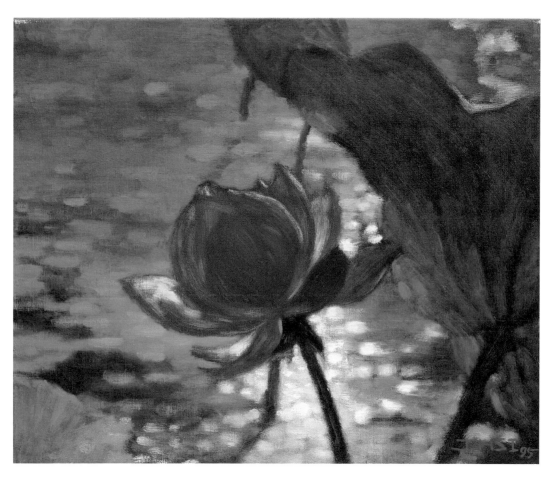

紅蕾　油畫　53.0×45.5 cm　1995

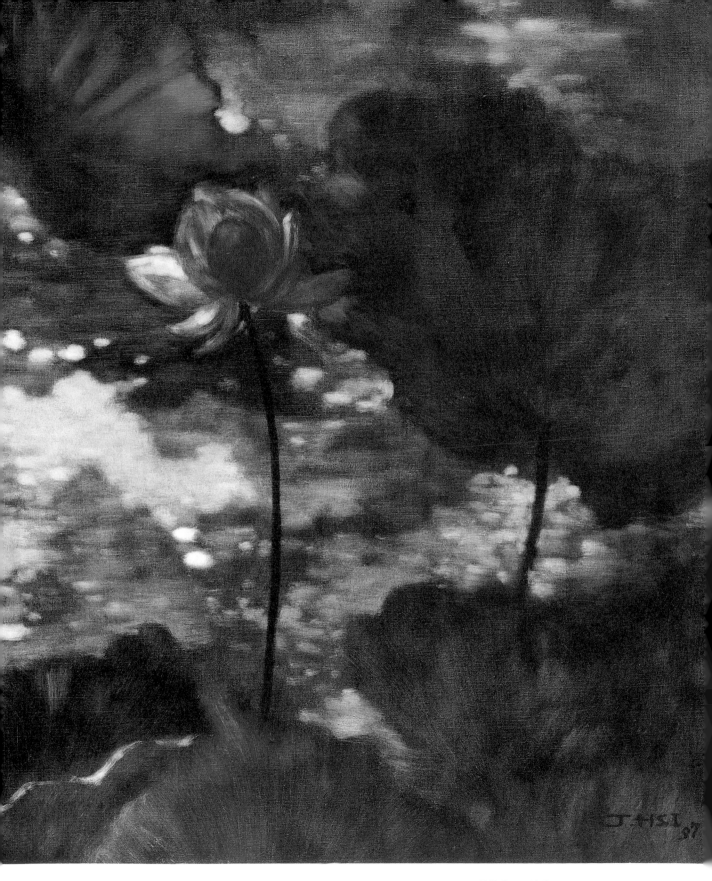

詩的成因　油畫　162.1×97.0 cm　1997

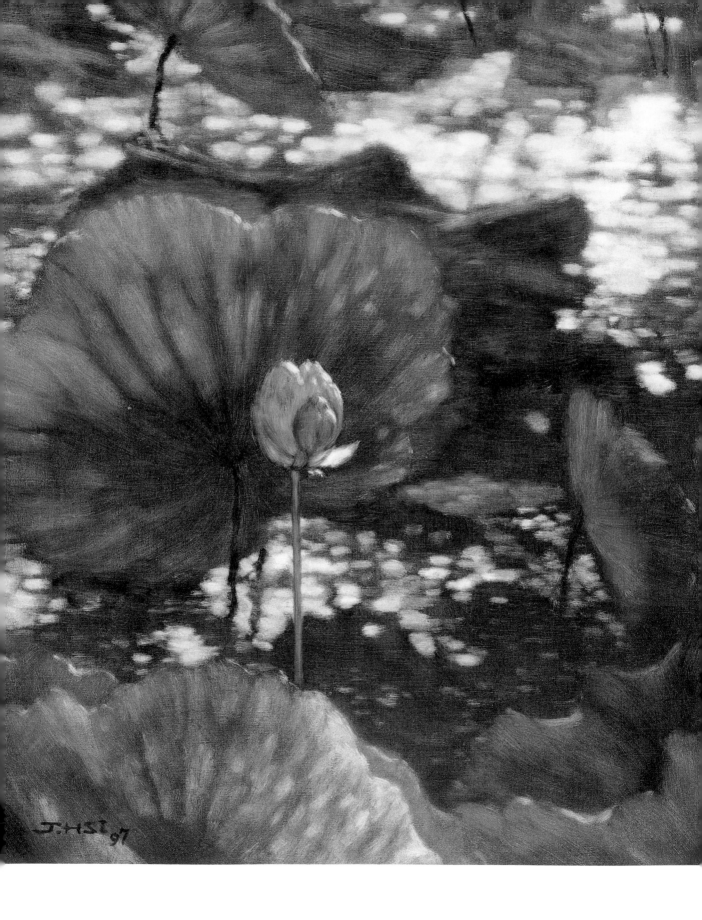

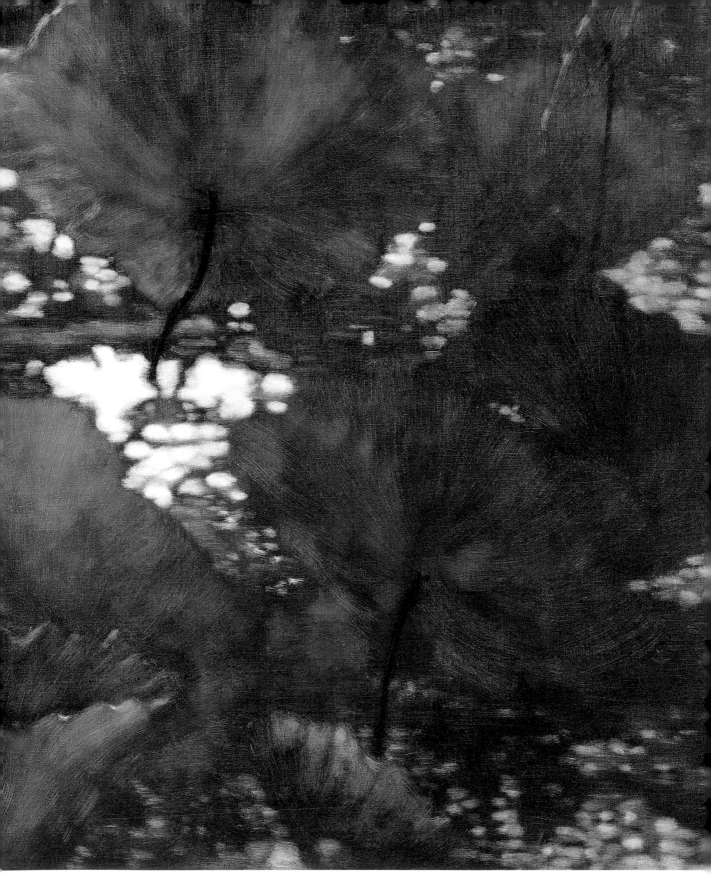

光影之間　油畫　162.1×97.0 cm　1997

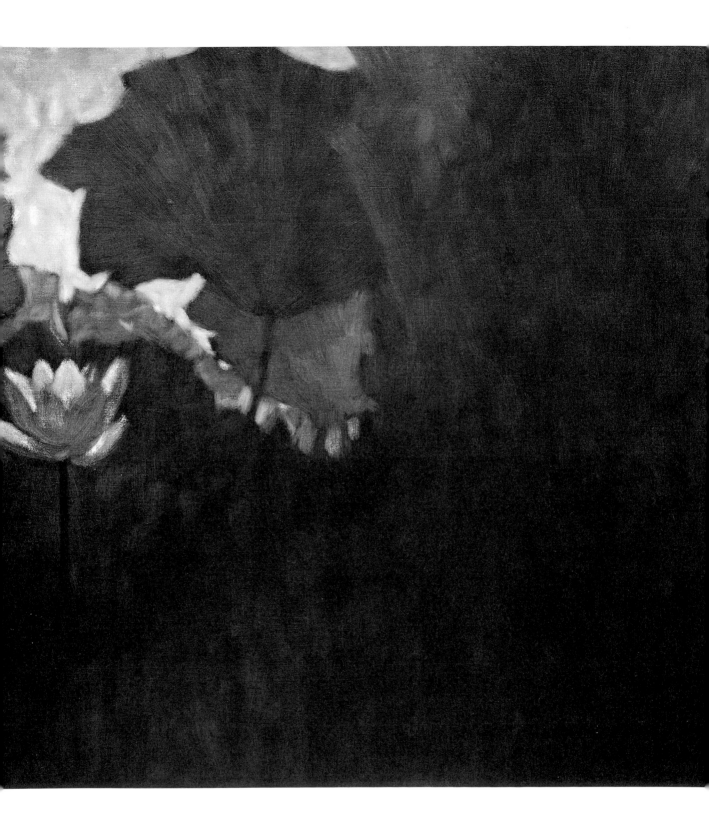

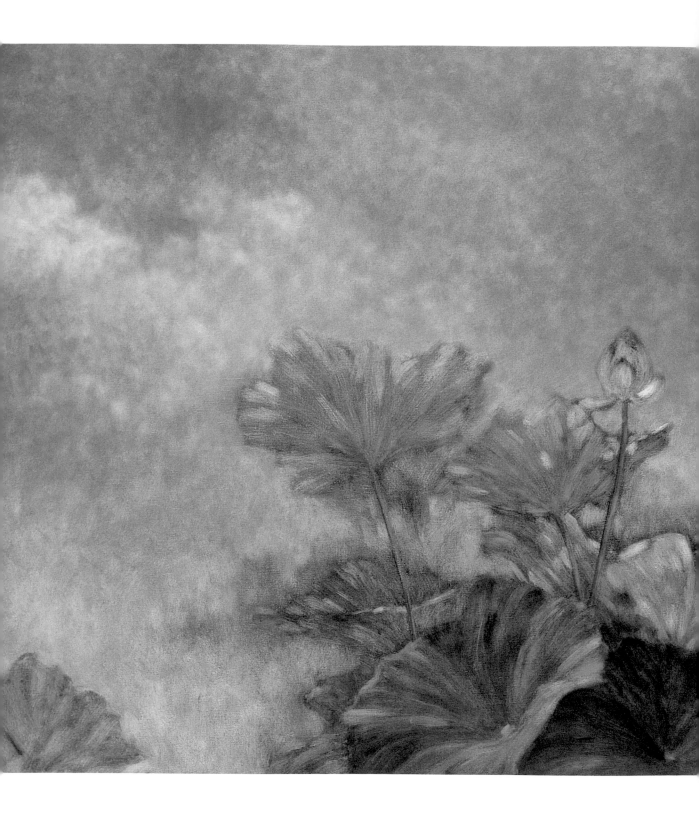

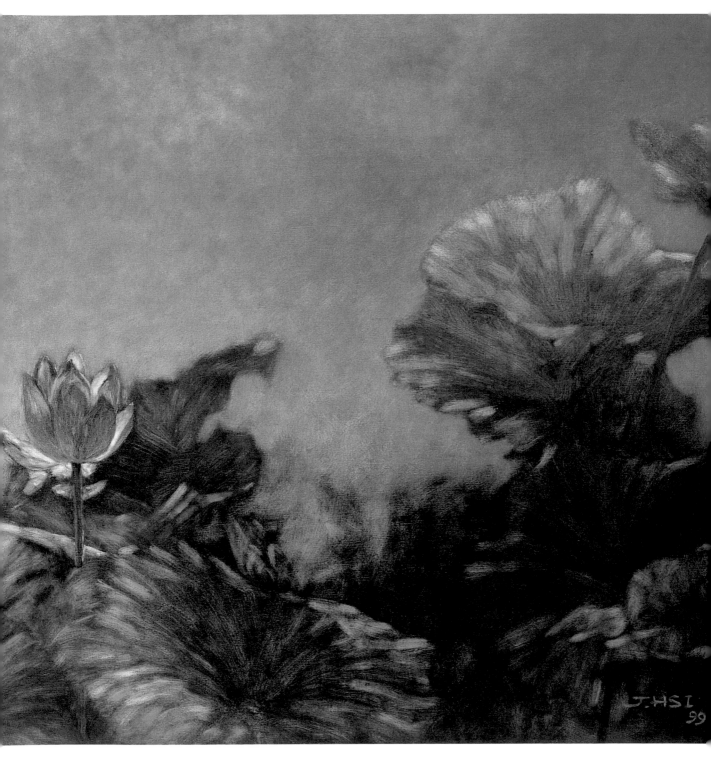

荷　油畫　193.9×97.0 cm　1999

詩成

夏日的靜美　顏色褪盡
只留下許多無從回答的疑問

風過之後
即使只是這瞬間的停頓和踟躕
想必也包含了　許多
我自己也無法辨識的理由

是什麼在慢慢浮現？
是什麼在逐漸隱沒？
是誰　在真正決定著取與捨？
是何等強烈的渴望終於有了輪廓？

我們的一生　究竟能完成些什麼？

如熾熱的火炭投身於寒夜之湖
這絕無勝算的爭奪與對峙啊
窗外　時光正橫掃一切萬物寂滅
窗內的我　為什麼還要寫詩？

——2000‧2‧23

陽明山畫室　1987 胡福財 攝

軀殼

　　車子在高速的道路上疾馳。是秋天的夜晚，遠處城市燈火一盞盞早已相繼點燃，眼前的山林在車燈範圍之外卻都是漆黑的。在這些黑暗的山巒與林木之間，車子悄然往前滑行，車速逐漸加快，我整個人跟著那增加的速度，彷彿也一寸一寸地逐漸變得透明了起來。

　　伊格爾，你在哪裡？

　　我似乎能夠穿越這片黑暗，穿越遠處那一城的燈火，甚至可以逐漸往上飛昇，穿越那整個的星空，可是，為什麼？為什麼我卻怎樣也穿越不過叢生在我心中的那片荊棘？

　　伊格爾，你在哪裡？

　　眾多的靈魂一如沙岸上眾多的卵石與貝殼，隨著海浪不斷地淘洗，所有多餘的雜質與浮表都將消失，最後剩下的才是那些最堅實的本質，一如那支撐了我們一生卻始終藏在血肉最深處的骨幹。

　　在年輕的時候，因為生命才剛剛開始成長，看不出有什麼分別，幾乎沒有什麼標準可以讓我們來分辨人與人之間的異同。於是，那些外表光滑美麗的、或者位置剛好放在耀眼地方的，就會得到所有的注意與羨慕。

　　但是，時光逐漸過去，我們逐漸希望生命裡能有一個主題，有一種強烈的個性。那樣的靈魂才能寄託我們一生的需索，我們最終的愛。

　　可是，荊棘已叢生，伊格爾，你在哪裡？

　　要在怎樣的過程裡，才能說是歷鍊而不是被扭曲變形？要在怎麼樣的焚燒之後，才能向你證明我原本也有一顆堅持的心？

　　要在什麼時候，才能將軀殼轉為完全透明，將荊棘拔去，然後向上飛越過所有的山林，在任何一條河流中也不留下一絲倒影？

　　在這個秋天的夜晚，在澄澈的星空中，你可曾聽到山風正在將我的呼喚四處擴散？

　　伊格爾，你在哪裡？

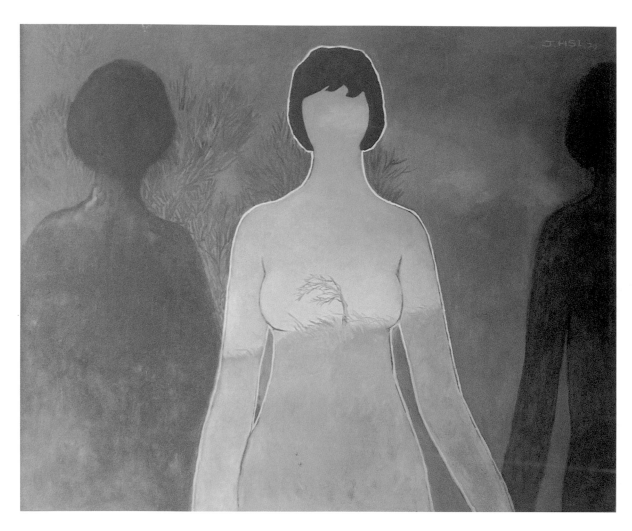

透明的憂傷　油畫　72.7×53.0 cm　1970

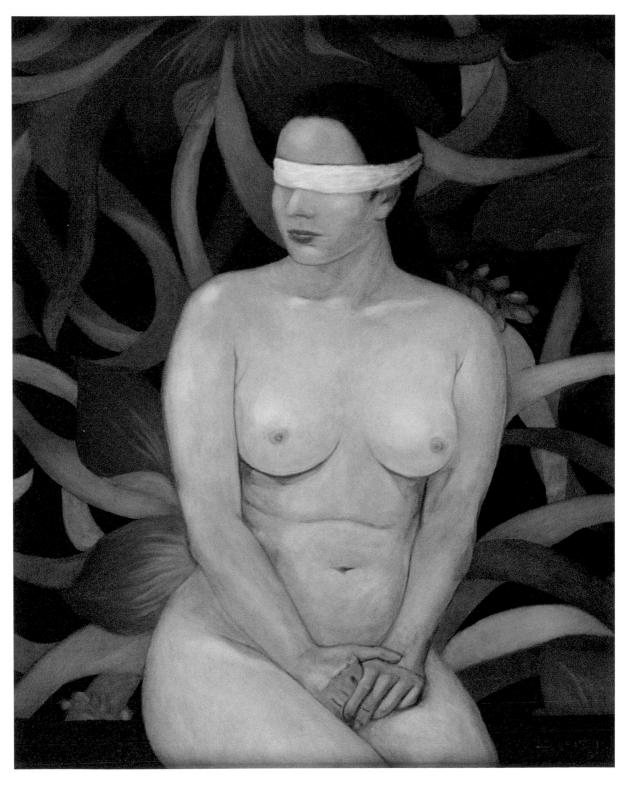

花季　油畫　80.3×100.0 cm　1990

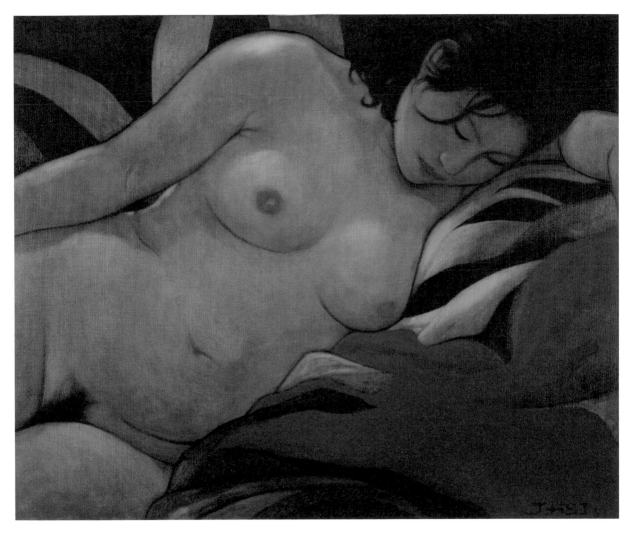

燈下　油畫　72.7×60.6 cm　1991

除你之外
無人願意相信 那恆久的
且又必須時時變動消亡的存在

除你之外
無人願意原諒
這謹小慎微卻又總是渴望能夠為了什麼
去揮霍殆盡的 我的一生

除你之外 無人見過
那曾經迫使我流著淚仰望的
何等奢華何等浩瀚的星空
無人來過
我曾經那樣悸動著的心中

除你之外
無人知曉那一處曠野的存在
是的 除你之外啊 除你之外

〈除你之外〉2015·4·18

遲來的渴望
—— 寫給原鄉

是何等神奇而又強烈的召喚
讓深海的珊瑚
在同一個夜晚裡產卵
億萬顆卵子漂浮起舞
在溫暖的洋流中　粒粒晶瑩
閃爍如天上的繁星？

是何等深沉而又綿長的記憶
讓最後存活的一匹蒼狼　在草原上
還遵守著同樣的戒律　諸如
傍晚在溪邊飲水時那不安的張望
以及在林間謹慎掩藏著自己的蹤跡？

是何等美麗而又驚心的
巨大的秩序　如鯨的骸骨
隱藏了整整的一生　只有在那些
曾經與血肉的黏連都消失了之後
才能顯示出潔淨光滑弧形完美的
骨架　支撐著　提昇著
我俯首內省時那無由的悲傷與顫怖？

有多少珍貴的訊息　遺落在
那遠遠偏離了軌道的時空之間？
無數的　有著相同血源的個體
負載著的　卻是何等的孤寂？
而在我們的夢裡（無論是天涯漂泊
還是不曾離根的守候者）是不是
都有著日甚一日的茫然和焦慮？

此刻的我正踏足於克什克騰地界
一步之遙　就是母親先祖的故土
原鄉還在　美好如澄澈的天空上
那最後一抹粉紫金紅的霞光
而我心疼痛　為不能進入
這片土地更深邃的內裡
不能知曉與我有關的萬物的奧祕
不能解釋這洶湧的悲傷而落淚

此刻　求知的渴望正滿滿地充塞在
我的心中　而我心
我心何等疼痛！

——2002 · 8 · 29

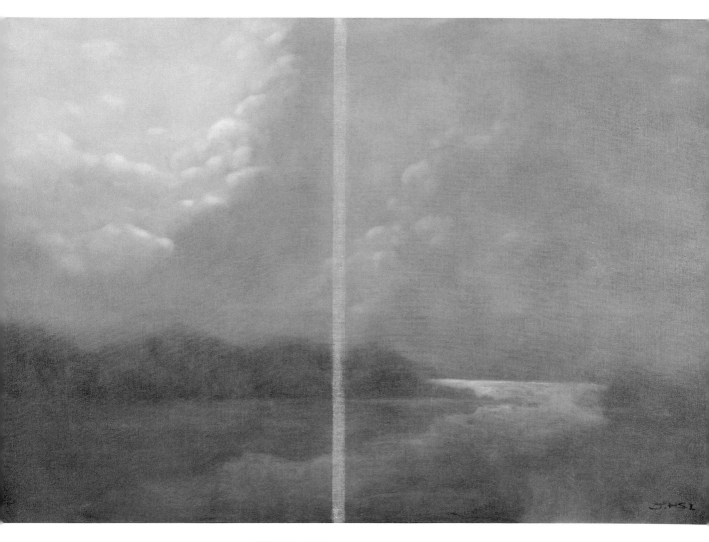

剎那時光　油畫　116.7×80.3 cm　1987

山中的午後　油畫　116.7×80.3 cm　1987

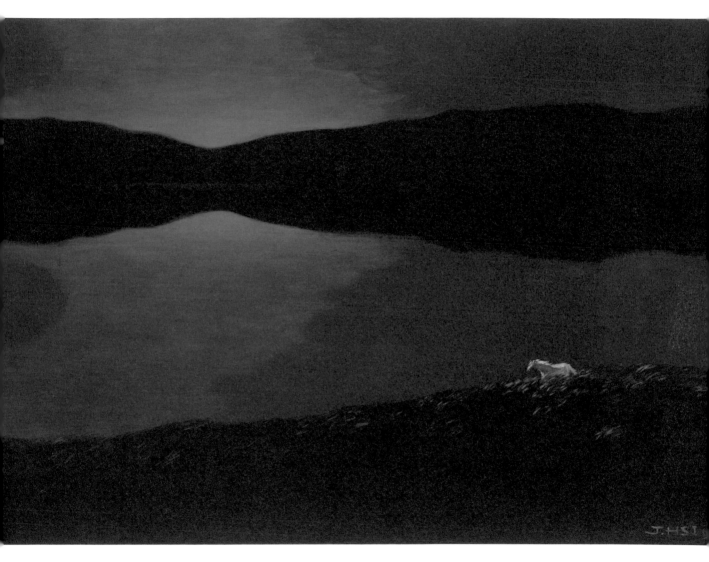

高原白馬　油畫　90.9×60.6 cm　1993

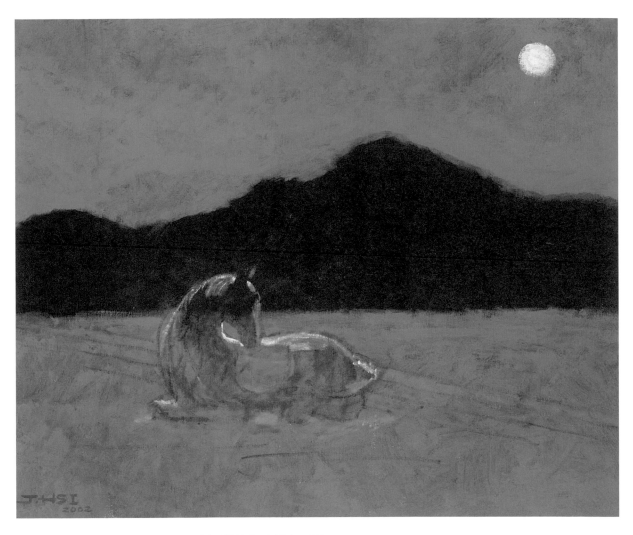

月光下的速寫　壓克力・畫布　72.5×60.5 cm　2002

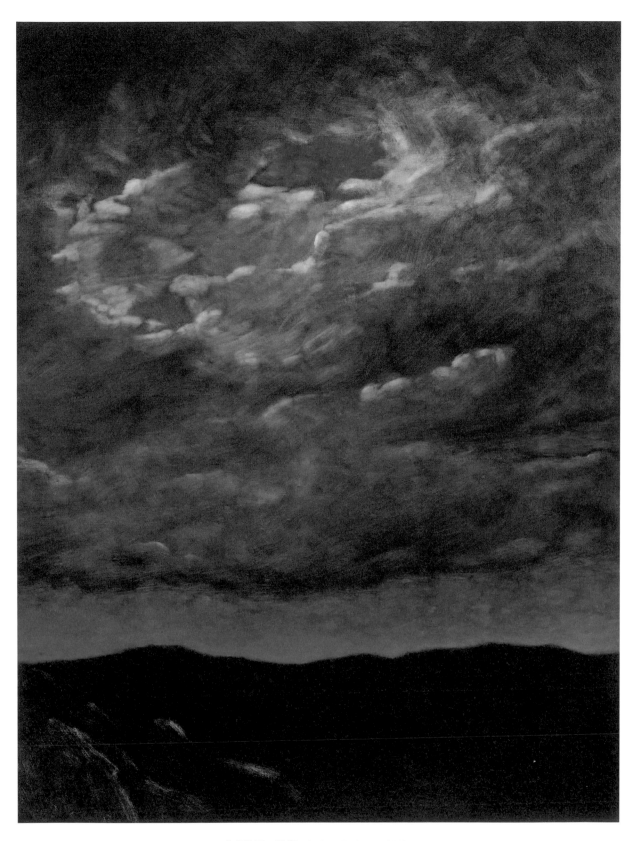

北方的雲　油畫　97.0×130.0 cm　2012

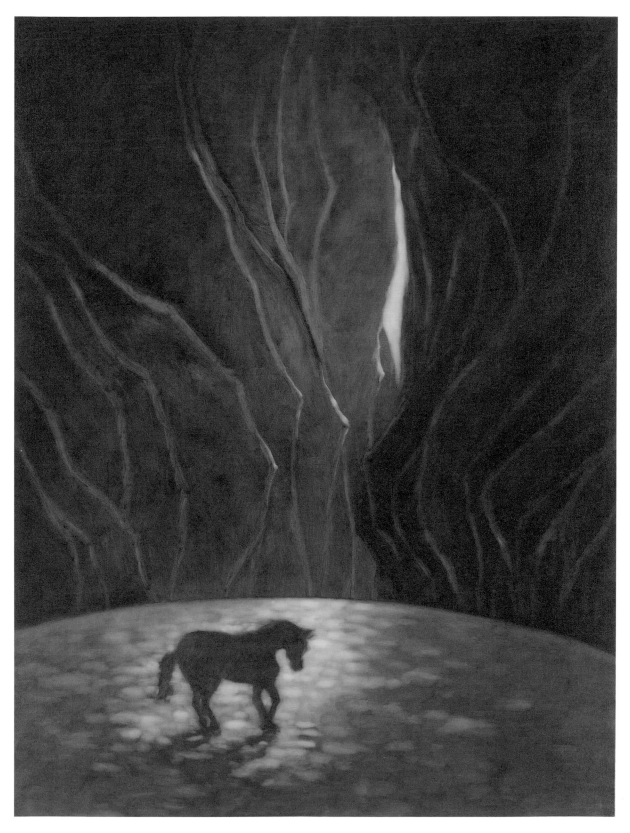

困境　油畫　97.0×130.0 cm　2012

天上的風
──古調新譯

天上的風　不繫韁繩
地上的我們　難以永存
只有此刻　只有此刻啊
才能　在一首歌裡深深注入
我熾熱而又寂寞的靈魂

或許　你會是
那個忽然落淚的歌者
只為曠野無垠　星空依舊燦爛
在傳唱了千年的歌聲裡
是生命共有的疼痛與悲歡

或許　你還能隱約望見
此刻我正策馬漸行漸遠
那猶自
不捨的回顧
還在芳草離離空寂遼闊之處

──2003 · 10 · 6

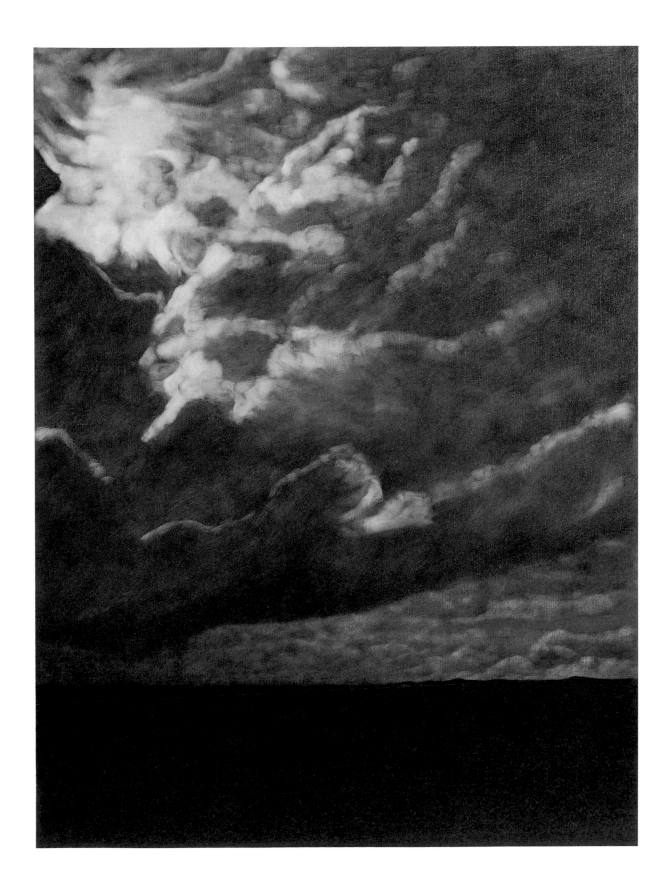

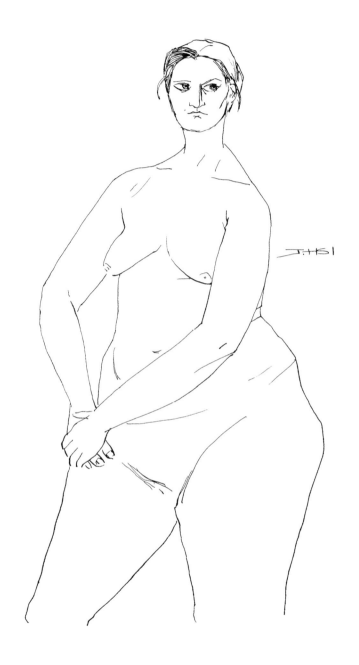

人體　速寫　21.1×29.8 cm　1966

婦人之言

我　原是因為這不能控制的一切而愛你

無從描摹的顫抖著的欲望
緊緊悶藏在胸中　爆發以突然的淚

繁花乍放如雪　漫山遍野
風從每一處沉睡的深谷中呼嘯前來
啊　這無限豐饒的世界
這令人暈眩呻吟的江海湧動
這令人目盲的
何等光明燦爛高不可及的星空

只有那時刻跟隨著我的寂寞才能明白
其實　我一直都在靜靜等待
等待花落　風止　澤竭　星滅
等待所有奢華的感覺終於都進入記憶
我才能向你說明

我　原是因為這終必消逝的一切而愛你

——1995‧4‧21

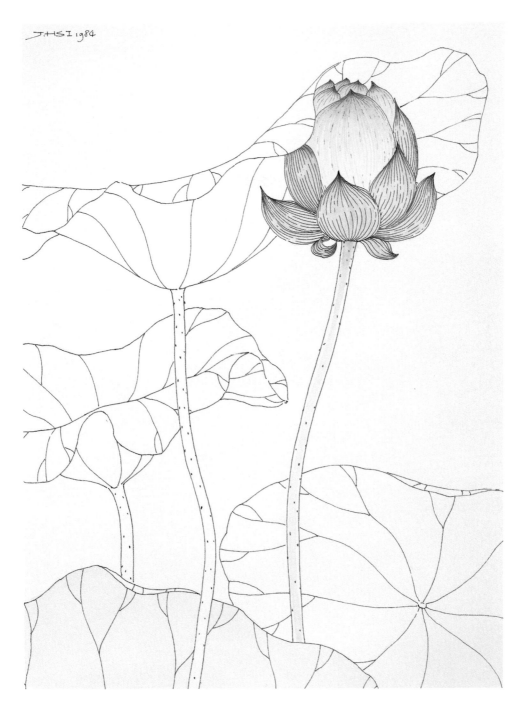

淡彩的荷　水彩　23.0×32.5 cm　1984

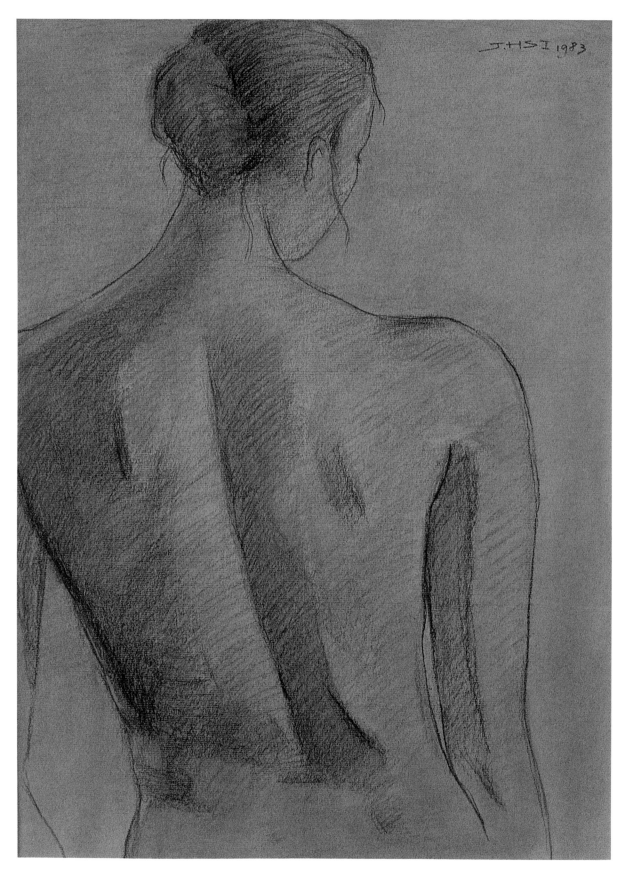

背影　粉彩　42.0×53.5 cm　1983

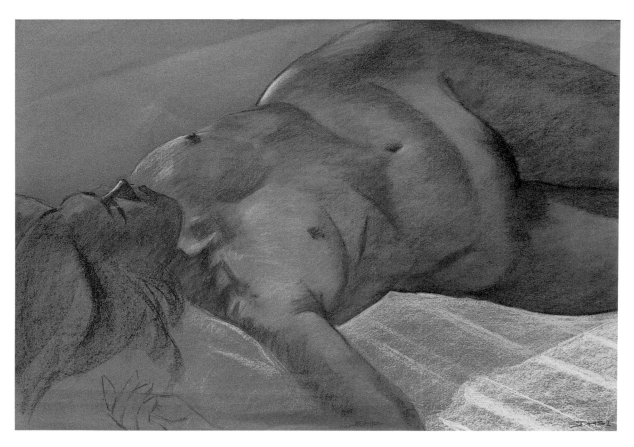

粉彩女體　62.0×44.0 cm　1983

7

畫評兩家

為「寫生者」畫像——看席慕蓉的畫

亮軒

　　不久前去看席慕蓉的畫展，特意的挑選一個人不會多的時間，目的就是要好好的看畫、好好的想畫，也可與身旁的人好好的談一談畫家的畫，幾年以來，都是如此，所以畫展的開幕酒會就極少參加了。畫家可以做純粹畫家，欣賞者也可以做一個純粹的欣賞者。席慕蓉是我認識多年的朋友，面對她的畫作，尤其更應該做一個純粹的欣賞者。

　　藝廊的空間有限，能展出的作品也就不多了，偏偏席慕蓉一向就有畫大畫的習慣，因此也只不過十幾件而已。這一次展出的依然是她十分熟悉更是十分投入的主題：荷花。因為人少，所以可以靜靜的站在畫前，遠遠近近的仔細欣賞，很快的，我就迷失在她的荷花荷葉之間，更確切的說，迷失在小小的色塊細微的皴擦之間，讓人忘了那是荷花還是荷葉，只餘下光影色調層次筆觸的變化。

　　席慕蓉從來就不是一個刻意求變的藝術家，無論是她的詩文還是她的畫，她求的是真，情感的以及觀察的。這也就造成了她的作品長年都能達到雅俗共賞的原因，其實雅俗共賞是美學世界中最難達到的境界，刻意而為畢竟一事無成者大有人在，席慕蓉以她近乎潔癖的真誠執著以赴，又一次證實了她的可觀進境。

　　有人把席慕蓉看作唯美的畫家，唯美一詞早已被使用得氾濫了，於是難免不予人僅限於皮相之美的印象，如果只是皮相之美，欣賞者深入到某一層次，極可能感受得出內在的虛偽與枯竭，因為皮相之美是沒有「心」的，席慕蓉非常之用心，她不只畫畫用心，寫詩也用心，寫散文也用心，席慕蓉是在整個生活中無處不用心的人。她用心看、用心的想，也很用心的去感動，這就是看她的畫總讓人不由自主靜肅屏息的原因。人一用心便無旁騖，席慕蓉看荷，看得天地間只有荷，連她自己都不見了，所以她的荷也就越來越大了，而三、兩片的

荷葉的影子也就可能充滿在她畫幅中的三分之二甚或五分之四了。只留下一點點光源的空隙與一、兩朵甚至含苞未放的荷花,但是在荷葉的這一大片綠裡也充滿了非比尋常的景致,畫家的瞳孔得放得很大很大才見得到在黑夜裡的那樣的綠、那樣的藍,而非黑。如果有月光,光源或是投射至層層葉影之外的一片葉脈的一角,或是從清淺荷塘微微晃動反射而出,或是荷花荷葉竟然成為零星點綴的配角,畫家分明看到了荷塘月下水光的閃動搖曳而轉移了主題。

儘管可以如有人所說,席慕蓉的荷花是古典主義、夜色是印象派、花與女人是野獸派,但是以她最近以「一日‧一生」為題的展出而言,她的荷畫卻有著古典派的細膩、印象派的光采、野獸派的大膽與灑脫,畫家顯然並不在意她是什麼派別,也無意於表現她師承的源流。早期的師範教育打下了扎實的技術性基礎,赴歐習藝開了她的心胸與眼界,長年任教則讓她在專業世界中從不鬆懈,而一以貫之的便是淨潔無邪的真誠。席慕蓉沒有畫地自限,這在於她總是保有謙遜的學習精神,雖然她已經從教職生涯中退休,但她秉持的學習精神,絕不會比她的學生為少,她甚至會以無限驚羨的態度來讚嘆還在學校中傑出的學生,至於她對任何一位她眼中傑出的作家、畫家、思想家還是任何行業中的人物之由衷欽佩,也就更不在話下了。謙遜有許多好處,而謙遜最重要的收穫就是隨時隨地可以大量的汲取他人的長處,經過了歲月,席慕蓉的融會貫通自屬必然。

像她這麼虔誠的藝術家不多,與席慕蓉相識者大概都感覺得到,她幹什麼都認真,做得不好就懊惱,兩極化的價值標準不斷的帶來許多壓力,她就不得不用功了。以席慕蓉自己與自己比較,又寫詩又寫散文又畫畫的席慕蓉,創作生涯大致是這樣的:如果某種心緒畫得出來,她就畫;畫不出來,她就寫詩;詩難以表達,她才出諸於散文。

基本上她是以畫家自許的，從少年的時代到現在，如此的自我定位應無改變。席慕蓉能否成為一個傑出的小說作者就有點可疑，她太誠懇、太相信她見到的這個世界，她的質疑中就常常已經隱藏了答案了。許多的驚訝，促動著她以各種不同的藝術手段表達記錄了下來，最近兩、三年她花在畫畫方面的時間特別多，搬到淡水鄉間之後，應該也大量減少了許多閒酬，於是更有助於她繪畫性的探索，看了她這一次的展覽，禁不住想起過去常常聽她說的：「……那麼我應該多畫畫。」「……那麼我應該回去畫畫。」她總愛把許多對自己的疑惑與不滿，最後歸結到是自己畫得不好、不夠努力用功所致。一個用功的學生還不是動不動就愛說：「那麼我應該回去讀書了。」「那麼我要開始好好的做作業了。」繪畫的語言語法在席慕蓉的手底逐漸嫻熟自如，畫越精而多當然最好不過了，這並不是說她的詩文不好，我們讀一讀她的詩文也就看得出來，幾乎有一半的作品都與繪畫一事相關，而她的那本小品文集《寫生者》，足可以作為一本美學筆記相看。

是的，席慕蓉的半生就是一位徹底的「寫生者」，寫生的重要精神有兩點：一、忠於描寫的對象，二、保持學習的精神。席慕蓉對描寫事物之忠誠，與宗教使徒無異，這使得她可以多年創作不懈，也能承受若干不苟同其「唯美」的批評。她不可能是不在意批評的那種人，但是她應對不同立場的批評的方法，就是更用心的去寫、去畫。在別人眼中也許並不算大的變化，對席慕蓉可不同，從明到暗、從絢麗到深沉、從堆染到皴擦、從實體到虛空，許多藝術家可以在旦夕之間騰躍遊走，席慕蓉卻不，她不敢，她不敢表現沒有充分觀察的、理解的，乃至於感動她自己的題材，寫生者不輕易逾越分寸，所以席慕蓉的蛻變也是緩慢的，然而我們不可忽略了她的緩慢，她雖緩慢卻從不停滯，因此每一處極為細小的變化也極為深刻，這種畫家，開始要